世界文学名著连环画收藏本

红 与 黑 ③

原 著:[法]司汤达

改 编:冯源

绘 画:焦成根 王金石
莫高翔 陈志强

CNS | 湖南美术出版社

《红与黑》之三

　　于连在社会的压力下，无奈离开了维立叶尔去贝尚松神学院。他的博学赢得了彼拉神父的青睐。于连很用功，很快学会了自己不感兴趣却对教士有用的东西，而其他来神学院的青年无非是为躲避种地混口饭吃。福力列主教为挤走彼拉神父，考试时设计使于连排名榜尾。此事激怒了木尔侯爵，让彼拉神父当上了巴黎近郊一个教堂的主教！彼拉神父推荐于连任木尔侯爵的秘书。到任的头一天彼拉就告诉于连：少说多干，想成功得装傻子！晚餐的交谈中，大家发现他是个人才。侯爵之女玛特儿每天都会到他工作的图书室看书，外表礼貌骨子里却是冷淡的……

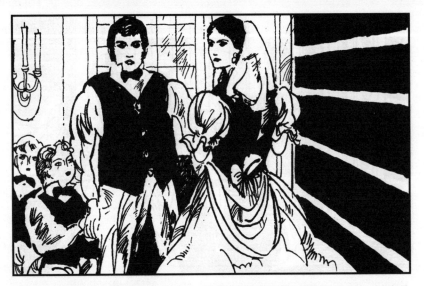

1. 德·瑞那夫人吓得脸色苍白，她觉得再也无法否认什么了。于连抢先开口，大声地把小司达尼打算卖掉银质餐具的事讲给市长听。

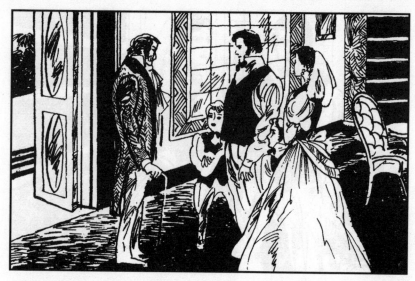

2. 德·瑞那疑心大起，孩子们爱于连胜过爱他这个父亲，这深深地刺伤了他的心。他觉得自己是个多余的人。

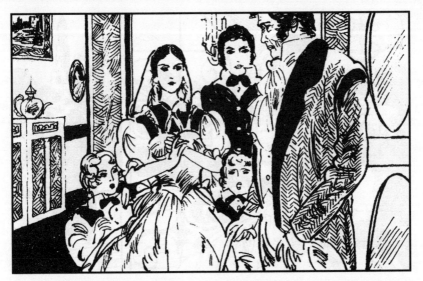

3．德·瑞那夫人需要在城里买许多东西，而且表示她坚决要上酒馆去吃饭。孩子们听到酒馆这两个字，一个个都乐得发了疯。

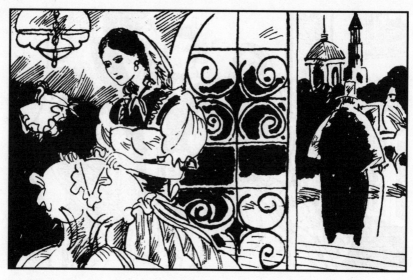

4. 德·瑞那先生在他的妻子走进头一家时新服装店以后，就丢下她去拜望几个人。

5. 德·瑞那夫人巴不得丈夫离开，他挽着于连的胳膊，从一家铺子走到另一家铺子。

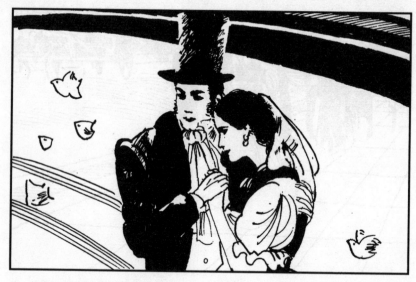

6. 他们不知不觉地来到了忠义大道，在那儿过了好几个小时，心情几乎跟在维尔吉一样平静。

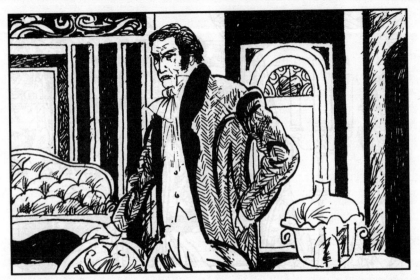

7. 德·瑞那先生回来时，比早上还要闷闷不乐。他相信全城的人都在关心他和于连的事。尽管人们说的仅仅是于连是留在市长家拿600法郎呢，还是接受哇列诺先生出的800法郎。

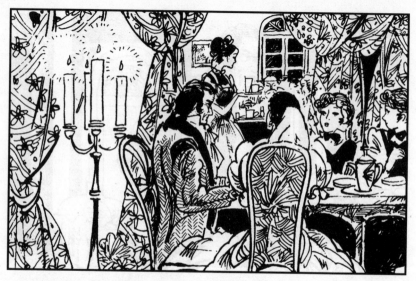

8. 中午，他们来到酒馆。孩子们一进门，欢呼雀跃，从来没有这么高兴、快活过。而德·瑞那先生却愁眉苦脸，孩子们的欢快，更激起了他的怒火。

9. 在法国守旧的小城市，市长这类人永远是舆论的中心。不久，德·瑞那先生在一场拍卖中与其他人勾结作弊，引起市民的不满，关于夫人与于连的各种谣言再度传播开来。

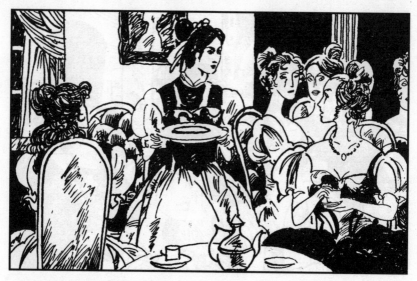

10. 哇列诺拉走了夫人的贴身女仆爱利莎，把她安插在一个有五个女人的贵族家中，以便迅速将谣言传开去。

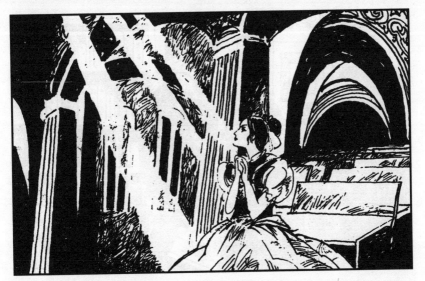

11. 搬弄是非的爱利莎还故意去找西朗神父和新的本堂神父忏悔，把于连的爱情详详细细讲给他们两人听。

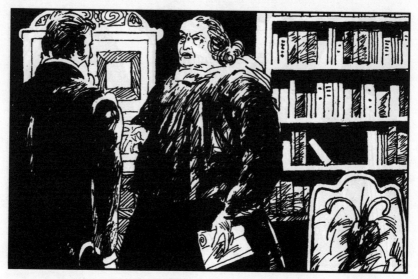

12. 西朗听说了于连的风流韵事，十分愤怒，把于连找来，要求于连立刻离开维立叶尔，去贝尚松神学院，一年之内不许回来。

13．于连没有回答，保持着最谦逊的态度和表情，最后说："明天在这同一时间，我将荣幸地再见到您。"

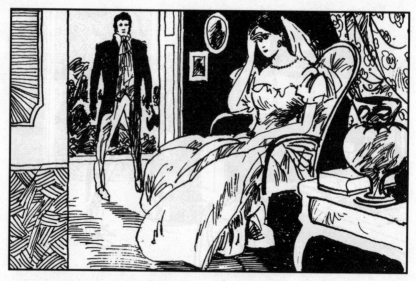

14. 从西朗家一出来，他就跑去通知德·瑞那夫人，发现她正陷入绝望之中。她的丈夫刚才十分坦率地跟她谈过一次话，所以听到于连要离开这个可怕的消息时，她竭力控制自己，不让眼泪流出来。

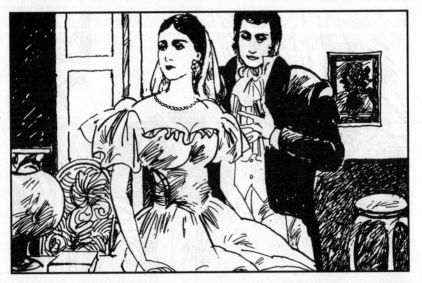

15．于连告诉德·瑞那夫人，他不愿意接受哇列诺的聘请，也不愿回家，只好接受了西朗的建议。

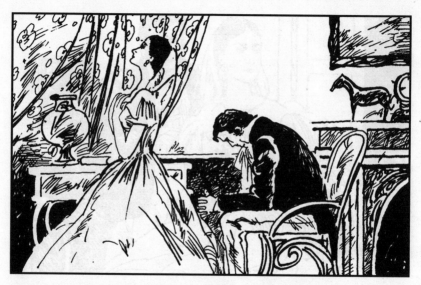

16. 别离的痛苦撕咬着夫人的心，她害怕于连离开她就会坠入野心，忘记了她，爱上别的女人。她觉得自己虽然富有，却很不幸。

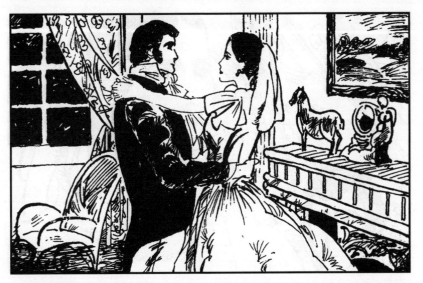

17. 她剪下一束头发送给于连道："我不知道该怎样活下去，如果我死了，请你依旧关照我的孩子，把他们教育成体面的人。如果革命再次发生，贵族们被杀头流放，也请你拯救我的家庭。"

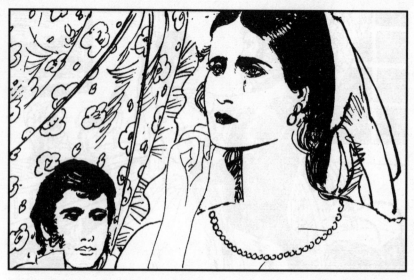

18. 分离前夕，他们最后一次约会。于连预想的悲痛欲绝的场面并不曾出现。诀别这个念头使她痛苦得像一具尸体，只有战栗的握手传达出她的感受，大颗的泪珠从洁白的脸上滚落。

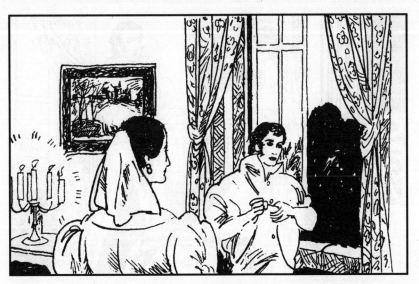

19. 天快亮了，他必须离开的时候，德·瑞那夫人的眼泪完全止住了。她看着他把一根打着许多结的绳子拴在窗子上，既没有说一句话，也没有吻他。

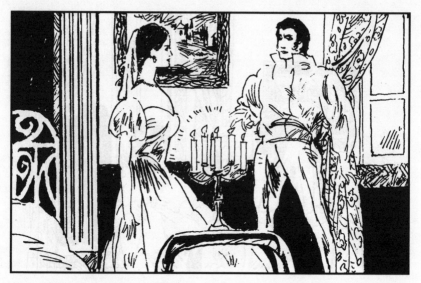

20. 他怀疑夫人的感情不够坚定，他用刻薄的话去刺激她："夫人，一切都结束了，你再也不用懊悔了，从此以后，你的儿子生了小病，你也不至于怀疑是天主的惩罚了！"

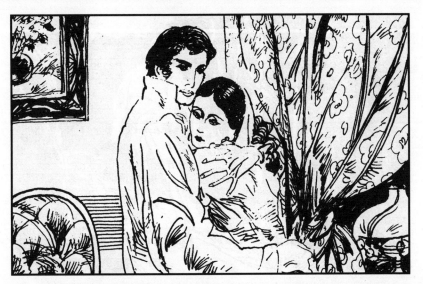

21．夫人呆呆地像尊石像，她喃喃道："世上比我更不幸的人是没有的，我还不如死了呢！"她只会流泪，不再说话，像个活死人。她冷淡的吻别使于连十分难受。他的心碎了。

22. 于连走在山路上，他频频回头眺望维立叶尔城，把他铭心刻骨的初恋留在了身后。

23. 当于连看见神学院竖着镀金十字架的大铁门时，脑子里浮起了"人间地狱"这个字眼，觉得双腿发软，心想："这儿是我进去以后不能再出来的那个人间地狱。"

24. 一个面色灰白、模样凶恶而古怪的黑衣人开了门。于连感到恐惧，嗓音颤抖地解释说，他希望见神学院院长彼拉先生。黑衣人一言不发，只做了一个随我来的手势。

25. 他机械地随这人登上两层楼，来到一个黑木头门边，门上的十字架与墓地上常见的一样。

26. 进入这间仿佛散发着墓地霉味的房间，黑衣人让于连单独留下。于连的心紧张地跳着，死一般的沉寂使他想哭，他双腿发软，几乎要摔倒在地上。

27. 15分钟后，于连被黑衣人带进一间陈设简单的屋子。房中一张白木床，几张无坐垫的松木椅，一个身着破旧黑袍的人坐在一张桌子前专心致志地写字，模样很生气。

28. 10分钟后，写字的人终于抬起头来，一双黑色的小眼睛长在一个布满斑痕的粗大的长面孔上，足以叫一个最大胆的人望而生畏。他不耐烦地说："请您走过来一点，行不行？"

29. 于连迈着踉跄的步子朝前走，最后离那张白木小桌3步的地方停下。他感到天旋地转，脸色从来没有这么苍白过。"再近一点！"那个人说，用可怕的目光盯着于连。

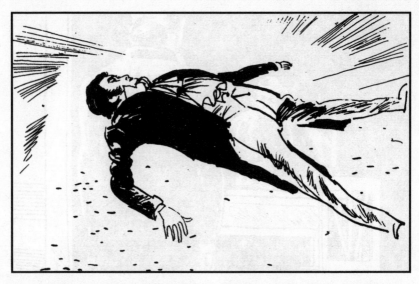

30. 他可怕的目光把于连钉在原地动弹不得，于连不能忍受这种阴沉的注视，刚报出自己的姓名就虚脱了，直挺挺地栽倒在地板上。

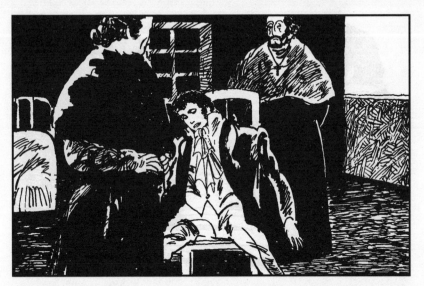

31. 那个人叫来两个人，将于连扶起来，安置在小白木扶手椅上。当于连恢复知觉后，他想："我得把憎恶和恐惧掩藏起来，既然来了，就鼓起勇气吧！"

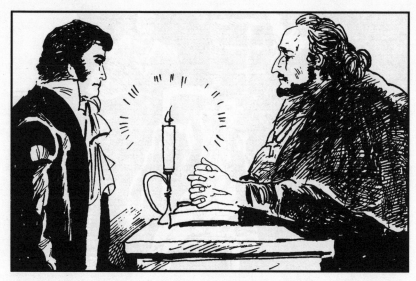

32. 桌子后边的人说道："西朗先生是我30年前的好友。他说你有超人的记忆力和聪明的头脑，你愿意做天主花园中一名出色的园丁吗？"他的声音没有恶意，小眼睛里有了一种人性的光辉。

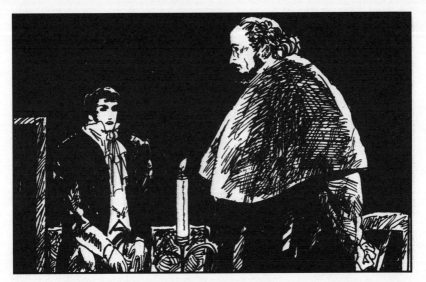

33．于连减少了那种似乎要将他冻住的恐怖，说："您就是彼拉院长？"神学院院长作了肯定的答复，接着嘴角的肌肉不由自主地抽动一下，仿佛老虎在吞食猎物前的那种表情。

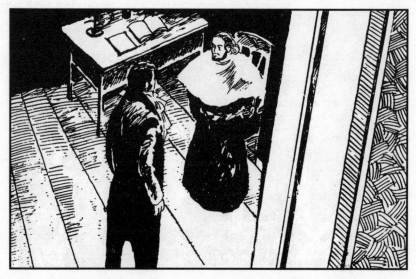

34. "西朗要求我给你一份奖学金，现在让我考考你是不是值得这样的待遇。"他们开始了拉丁文的对话，彼拉的眼睛温柔平和了。于连也冷静下来，彼拉在考他神学时，他完全自如了，一切都有了把握。

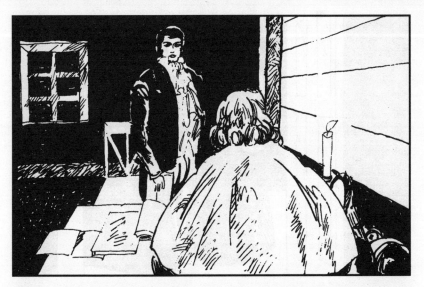

35. 于连知识的渊博使彼拉惊讶，他看到一颗聪明清晰的头脑和勇敢健全的心灵。他终于真诚地笑了，说："我相信西朗的推荐。"如果不是需要用持重的态度对待学生的话，他早就拥抱于连表示欢迎了。

36．长达3小时的会见终于结束了，彼拉神父把看门人叫来，说："把于连安置在第103室里，把他的箱子也搬去。"

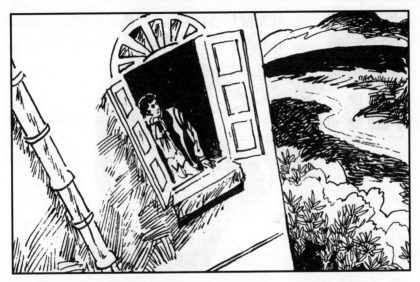

37. 彼拉让于连单独住一间，这是特殊的优待。103室是这幢房子最上面一层的一间8尺见方的小房间，窗子朝向城墙，越过城墙可以看到美丽的平原，杜河从中把它和市区分开。

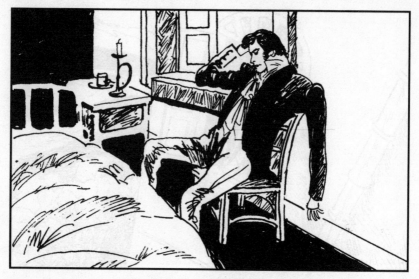

38. 短短的时间，于连感到体力完全消耗光了。他在窗口附近的一把唯一的木椅上坐下，立刻酣睡起来。他没有听见晚餐的钟声，也没有听见圣体降福仪式的钟声，别人把他忘了！

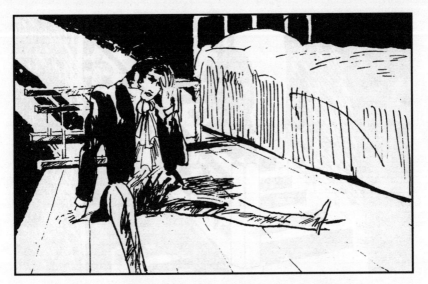

39. 第二天早上，几道阳光把他照醒，他发现自己躺在地板上。

40. 于连赶快把衣服刷干净，走下楼去。

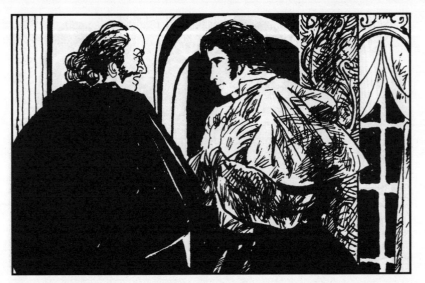

41. 他已经迟到了，一个学监严厉地责备他。他不但不辩解，反而把双臂交叉在胸前，用忏悔的口气说："我有罪，我承认我的错误，我的神父啊！"

42. 休息的时候到了，于连发现自己成了人人好奇的对象。而他只是谨慎而沉默，按自己的行动准则，把他的321名同学都视为敌人。而最危险的敌人，在他看来，是彼拉神父。

43. 几天以后，于连必须挑选一位忏悔师，一份名单被送来给他看。他挑选了彼拉神父。他没料到，他这个步骤起了决定性作用。

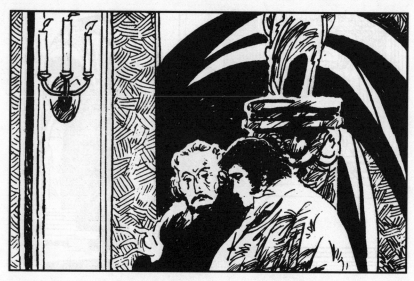

44. 一个维立叶尔来的年轻学生告诉于连，应该投靠彼拉的对头——副院长加斯签列神父，他的手腕和心机使他处于比彼拉更有利的位置，代主教福力列是他的靠山。

45．于连非常谨慎，自认为是一个老练的伪君子。他陷入深深地忧郁中。他非常用功，很快地学会了一些他丝毫不感兴趣，但对一个教士很有用的东西。

46. 一天早上，富凯突然出现在于连的房间里。他告诉于连，他已来过5次，总是吃闭门羹。他抱怨于连怎么总也不出门。于连说："这是我强加给自己的一个考验。"

47．两个朋友之间的谈话长得没完没了。富凯告诉于连："你学生们的母亲现在信教非常虔诚，但她不听本堂神父的忏悔，而是到第戎或者到贝尚松来忏悔。"

48. 富凯的消息，无疑成了扔进平静湖水中的一块石头，在于连的心中激起层层波纹。富凯走后，他一直坐在那唯一的小木椅上，沉思了很久，很久……

49. 于连的与众不同，招人忌恨。他对节日加餐的好菜无动于衷的样子，使他的同学气愤。他洁白的双手和清洁的习惯也是招人恨的东西。

50. 人人恨不得把他痛打一顿，他不得不随时穿上铁刺自卫。他的仇敌天天在增加，他得不到任何善良的理解。神学院像个大病房，人们靠坚强的信仰苦修来世。

51. 这种生活使人的身心呈现病态，在神学院的墙壁上随处可见这样的箴言："今生短暂的苦修与天堂永恒的欢乐或地狱沸腾的油锅相比，算得了什么？"

52. 这些皈依天主的可怜的乡下青年，一天到晚苦读拉丁文，不过是为了躲避种地的辛苦混几口面包。低劣的食物使他们心满意足，觉得比在家里挨饿好多了。

53. 慢慢地于连理解了这些庸俗的人，同情起他们来："他们的父兄在地里干了一天活，回来时连一块面包都没有，在他们眼里幸福就是填饱肚皮，这有什么奇怪呢？"

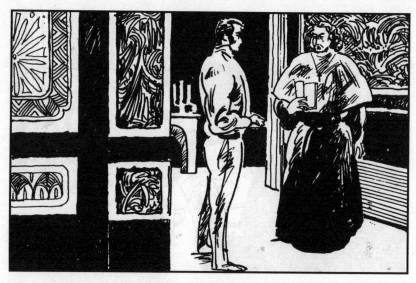

54. 一天晚上，正在上剑术课，于连被彼拉神父叫去。彼拉神父说："明天是圣体瞻礼，夏斯神父要您去帮他装饰主教大堂。去吧，要服从。您如果利用这机会到城里去走走，由您自己决定。"

55. 第二天一清早，于连到主教大堂去。城里的人为了迎圣体的巡行，到处都有人在房屋的正面挂帷幔。他知道他哪儿也不能去，他的暗藏的敌人随时随地都在注意着他。

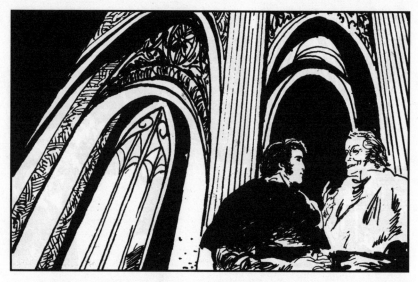

56. 夏斯神父在教堂门口迎接了他，并让他先去吃早饭。于连神色严肃地说："我希望每时每刻都别让我独自行动。"他指着教堂顶上的大时钟，补充说："请记住，我是5点差1分到的。"

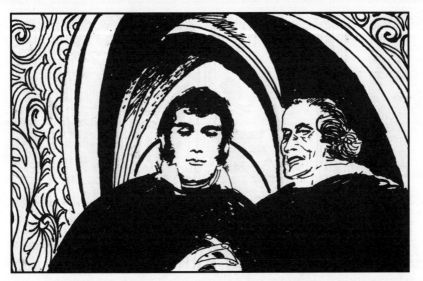

57. "啊，神学院的那些小坏蛋叫您害怕了！"夏斯神父发着感慨，就让于连赶快干活。主教堂前一天举行过葬礼，所以要在一个上午，把分隔三个殿的大柱子，全都用一种3丈长的红锦缎套子罩起来。

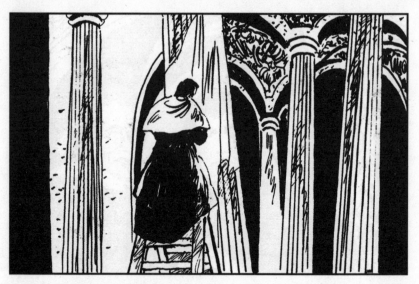

58. 于连手脚灵活，在梯子上爬上爬下，把所有的柱子都罩上了红锦缎套子。

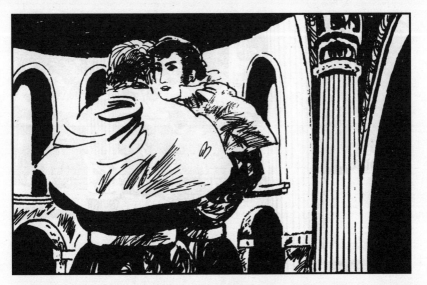

59. 夏斯神父见他干活如此卖力，把他紧紧抱在怀里，嚷道："我要把这件事讲给主教大人听！"他从来没有看见他的教堂这么美丽过。

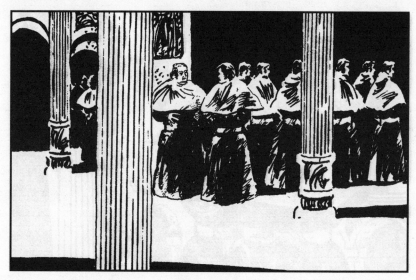

60. 大弥撒的钟声响了，于连穿一件祭披，打算随主教去参加迎圣体的队伍，夏斯神父拦住了他："您和我得留下守教堂，否则那些小偷就会光顾。您负责北面的侧殿，不要离开。"

61．北面的侧殿寂静、凉爽。他不担心忙碌的夏斯神父会来打扰他，自由自在地在侧殿里走来走去。神功架里只有几个虔诚的女人，这使他更加放心。

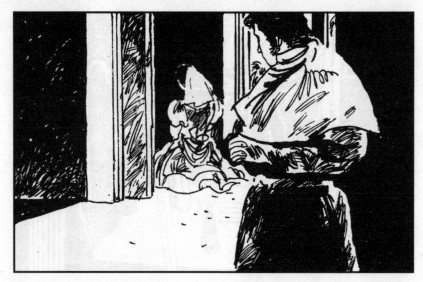

62. 忽然，他眼前出现两个穿得非常考究的女人，一个跪在神功架里，另一个跪在紧靠她的一把椅子上，同时他又奇怪地发现，这个神功架里并没有神父。

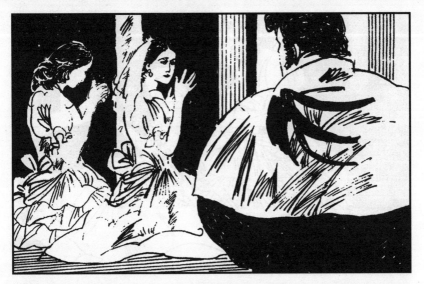

63. 责任心驱使他走了过去，打算看看她们。跪在神功架里的那一位，在这深沉的寂静中，听见于连的脚步声，略微转过头来。突然，她发出一声轻微的惊叫。

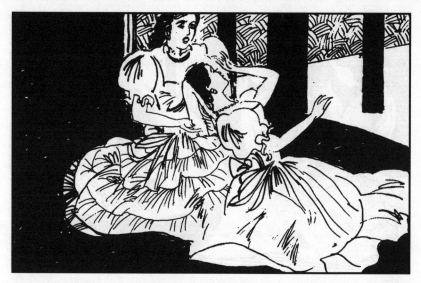

64. 她昏了过去，向后仰倒。她的朋友离她很近，扑过来救她。在这同时，于连看到朝后倒下去的夫人的肩膀，看到一串他很熟悉的大粒珍珠项链，她是德·瑞那夫人！

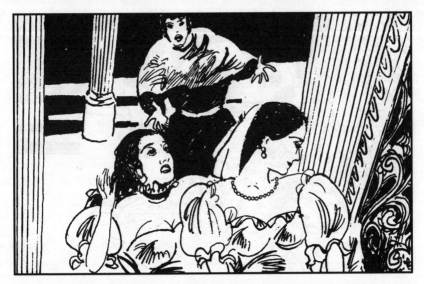

65. 想托住她的头不让她完全倒下去的那位夫人是德尔维尔夫人。于连发了狂，朝前扑过去，及时地扶住了她们。否则，德·瑞那夫人会拖着她的朋友一起倒下。

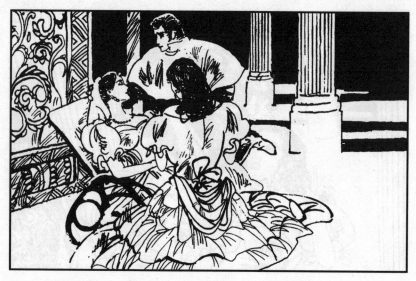

66. 于连跪在地上，帮助德尔维尔夫人，把德·瑞那夫人的头放在一把草垫椅子的椅背上。

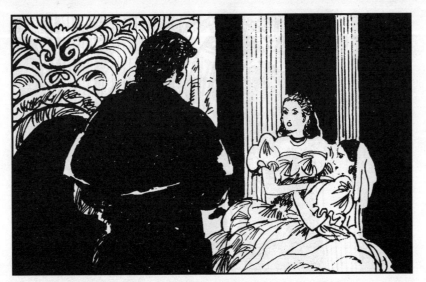

67. 德尔维尔夫人转过头，认出了他，愤怒地叫道："快躲开！别让她再看见您！看见您肯定会使她感到厌恶！您的行动太恶劣！如果您还有一点羞耻心，就远远离开这儿！"

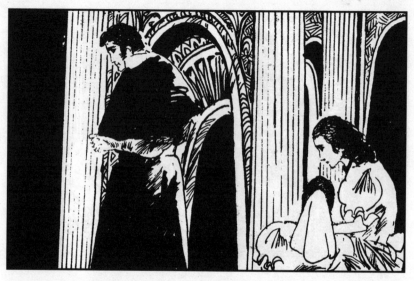

68. 德尔维尔夫人说这番话用的是那样威严的命令口气，而于连这时候又是那样软弱，因此他远远地离开了。"她一直在恨我。"他想着德尔维尔夫人的话，自语道。

69. 迎圣体的队伍回来了，夏斯神父想把于连介绍给主教，叫了于连好几遍。于连躲在一根柱子后面，半死不活的，什么也没有听到。

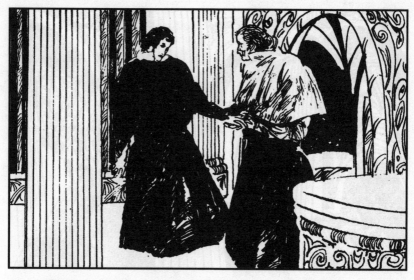

70. 夏斯神父终于找到了他，看见他脸色苍白，几乎连走路都不可能，说："您活干得太多了，我的孩子！"

71．夏斯神父让于连挽着自己的胳膊，走到大门口，说："来，坐在我背后这条小凳子上。等主教大人经过的时候，我扶您站起来。放心，我们还有足足20分钟的时间。"

72. 但是，主教经过的时候，于连抖得那么厉害，夏斯神父只好放弃引见的打算。他安慰于连说："不要太难过，我还会找到机会的。"

73. 自从见到德·瑞那夫人以后，于连脑子里什么念头也不曾有过，一直陷在沉思之中。一天早上，彼拉神父打发人来叫他。

74. 彼拉院长对于连说："夏斯神父刚写给我一封称赞您的信，您的行为使我满意。在工作了15年以后，我到了即将离开这所学校的时候了。现在我任命你做《新约全书》的辅导教师。"

75. 于连一阵狂喜，他本应跪下向天主表示感激，可是他却真诚地走上前去吻彼拉院长的手。

76．这种世俗的温情把心如铁石的彼拉的心弄温暖了，他感动地说：
"我的孩子，我爱你，虽然这是违反我本性的。我应该是公正的，对任
何人都不应该恨，也不应该爱……"

77. "你此生的事业会很艰难，因为你的性格总是冒犯大众，嫉妒和诽谤将永远追逐你，所以你的行为要绝对纯洁才能自救。"这种久违了的友谊感动得于连泪如雨下，他们彼此拥抱。

78．于连就任新职以后，他吃惊地发现，别人不像以前那么恨他了，特别是在他那些最年轻的学生中间。他们变成了他的学生，他也十分客气地对待他们。

79. 现在于连能单独一人用餐了。用餐的时间比其余神学院学生晚一小时。他有一把花园的钥匙，能够在花园里没有人的时候进去散步。

80. 考试的日子到了，福力列代主教委派的典试官看见成绩单上，于连不是第一名就是第二名，心里很生气。考试时，于连应答非常出色。

81. 一个狡猾的主考官把一些亵渎、不敬神灵的作家请来提问学生，别的学生都不知道，唯有于连记得烂熟。他热烈地解释、滔滔地背诵，对答如流，不知道自己已掉入了一个陷阱。

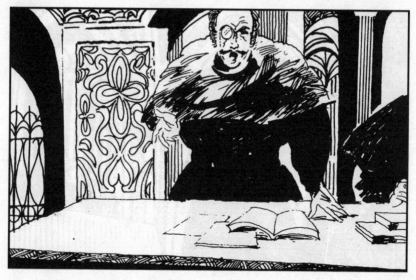

82. 大约过了20分钟，主试官面色改变了，他尖锐指责于连在这些渎神的书籍上所花的时间和头脑里有罪的思想。他严厉地说："你的才能不合乎经典，年轻人。"

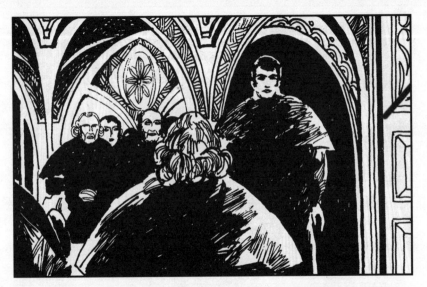

83．于连明白了一切：他成了诡计的牺牲品。虽然这种手段是下流的，可是福力列主教运用他的手段把于连的名字排在了第198名。

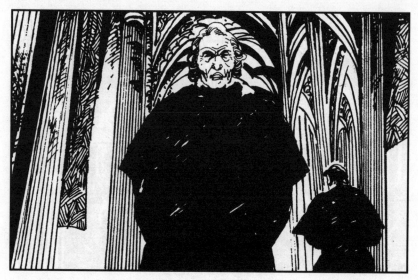

84．因为于连是彼拉心爱的学生，福力列就以此来挫伤彼拉，夺取他垂涎已久的神学院院长的职务。

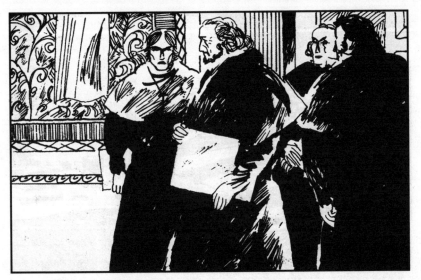

85.彼拉院长历来遵守着真挚、虔诚、不耍阴谋、尽心于职务的行为准则。这个正直的好人天生一副易怒的脾气和丑陋的面孔，使他深受人间的损害和仇恨。

86. 在福力列的排挤下，他一百次想辞职。可是，对宗教的责任心使他又继续干下去。当他看到代表神学院光荣的学生于连竟名列榜尾时，他病了8天。

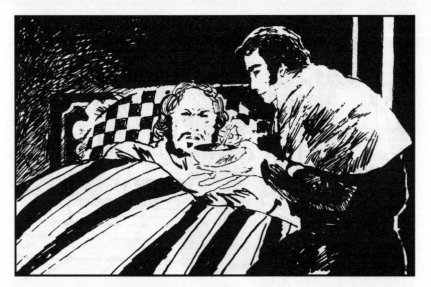

87. 他唯一的安慰就是于连对他的关怀。同时，于连对考试之事淡然处之，不怨恨也不发怒。

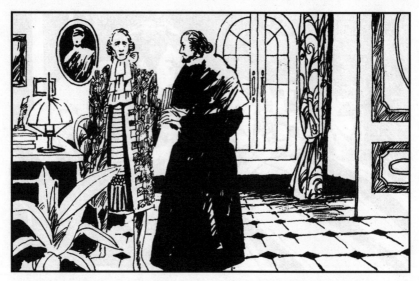

88. 福力列的阴谋激怒了另一个人，这就是木尔侯爵。他曾为购买土地之事与福力列打过一场激烈的官司，他请了彼拉神父做他律师的顾问，彼拉成了侯爵公开的辩护人。

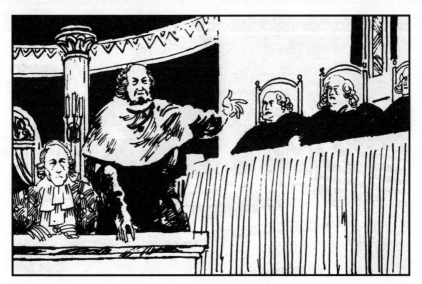

89. 尽管木尔是个显赫的人物，能够运用朝廷的权威，但是，在这场长达6年的贵族与教会的争斗中，他与彼拉尽了最大努力，动用了一切关系，也仅仅是在官司上没有绝对失败而已。

90. 从此，他与福力列结下了私怨，同时也与彼拉结下了深厚的友谊。彼拉写信告诉他有人排挤自己，迫使自己离职，并由此牵连了优秀的学生于连。

91. 木尔侯爵富有又很豪爽，但他从来没有办法使彼拉接受他的任何报酬。这回，他利用这个机会派自己的管家驾着侯爵本人的四轮马车来接彼拉。

92. 彼拉像害了一场大病。临走时，他给大主教写了一封辞职信，让于连把辞呈送到主教官邸。

93. 于连顿时明白了自己的处境，他找不出一句话来表达他的心情，只能腼腆地说："先生，虽然您在神学院工作了15年，但您没有一文积蓄，我有600法郎，希望能帮您点忙。"他的眼泪涌了上来，哽住了喉头。

94. 彼拉走后不久,从巴黎传来一个消息:"彼拉因祸得福,已被任命为巴黎近郊一个显赫教区的神父。"

95. 不久，于连就收到彼拉的信和一笔路费，让他去巴黎。原来，彼拉
去拜访木尔侯爵时，侯爵曾请他当自己的秘书。他拒绝了，却推荐了自
己心爱的学生。

96. 收到彼拉的信，于连当晚就到了富凯家里。头脑冷静的富凯忧郁地说："我的朋友，官场处处是倾轧，做个生意人多自由呵！"

97. 于连认为这是小资产阶级的目光短浅，看不到建功立业的伟大的人生舞台。富凯告诉于连，德·瑞那夫人成了最虔诚的忏悔者，一个重新回到贞节的女人。

98. 这在于连忧郁的心上又划下了一道伤痕，他脸上泪水奔流："她不再爱我了，离别毁了我们之间的感情。我们之间的一切都已结束了。"维尔吉的初恋将在他的心中保留一生一世。

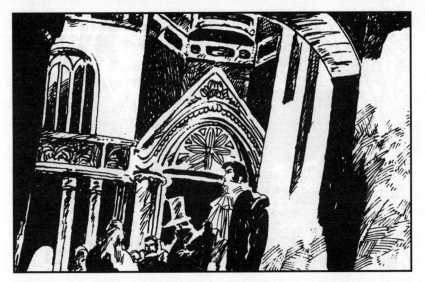

99. 第二天早晨，他告别富凯。将近中午，他到了维立叶尔。他打算和德·瑞那夫人见面。

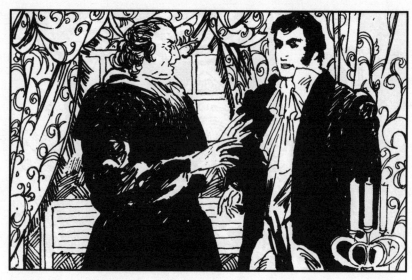

100. 他首先来见他的头一个保护人西朗神父。西朗没有回答他的问候，而是说："您跟我一起吃中饭，在这段时间里，我让人替您另外租一匹马。您在维立叶尔跟什么人都不要见面。"

101. 午饭后，他告别西朗，跨上马朝巴黎而去。走了一法里路以后，他看见一片树林，四周无人，于是他钻进了树林。

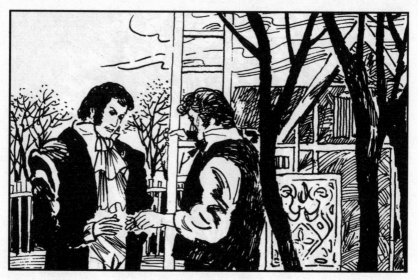

102. 太阳下山时，他让人把马送回去，后来走进一个农民家里，向农民买了一架梯子。他让这个农民把梯子送到维立叶尔的忠义大道的那片小树林里。

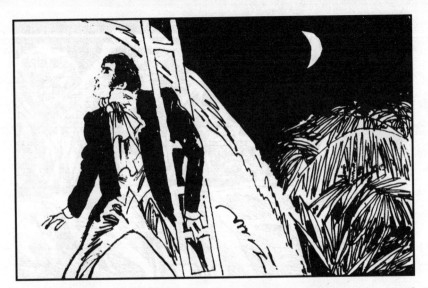

103. 月黑风高，凌晨一点钟左右，于连带着梯子走进维立叶尔，爬到急流的河床里。河床穿过德·瑞那先生的花园，比花园的地势低一丈，两边都砌着墙。

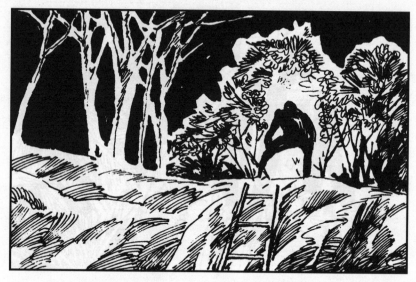

104. 于连用梯子很容易爬了上去。狗汪汪叫着向他跑过来，他轻轻地
吹了一声口哨，它们就过来向他表示亲热。

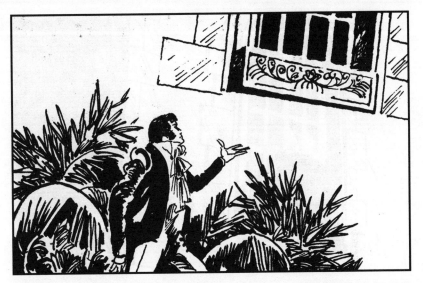

105. 他很容易地来到德·瑞那夫人卧房的窗下，先朝护窗板上扔了几块小石头，却没有回音。

106. 他把梯子靠在一块护窗板上，爬了上去，把手伸进那个心形的小洞，摸到了系护窗板的钩子上的铁丝。他使劲一拉铁丝，护窗板打开了。

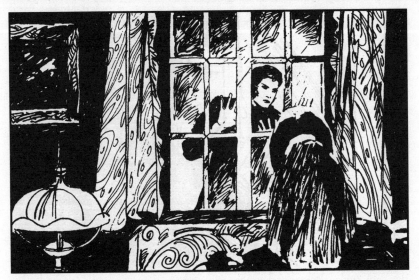

107. 他把护窗板开到可以伸进头去，悄声地一遍遍说："是一个朋友。"接着他又大着胆子用手指敲玻璃窗。黑暗中，他看到一个白影子穿过屋子，以极慢的速度朝窗前走来。

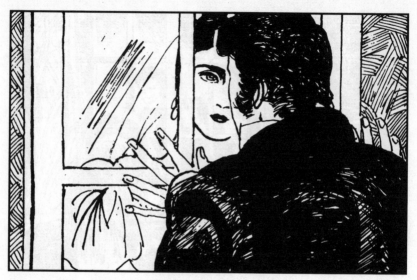

108. 突然，他看见一个脸颊贴在他的一只眼睛接近的那块玻璃上。
"是我！一个朋友。请您开开窗，我需要跟您说话！"他声音相当高，
很有力地敲着玻璃窗，重得几乎要把它敲碎。

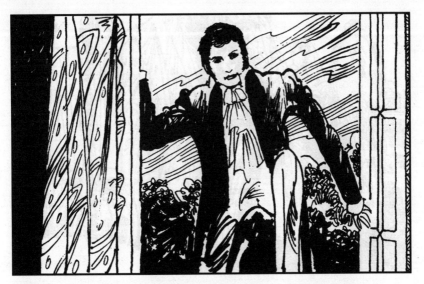

109. 终于，窗子的长插销拔开了。他推开窗扇，轻捷地跳进屋里。

110. 他听到一声轻微的叫喊，确认黑暗中是德·瑞那夫人，激动得把她抱在怀里。她浑身战栗，几乎连推开他的力量都没有了，激动而愤怒地说："坏东西！您来干什么？"

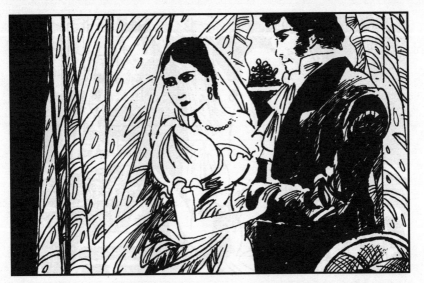

111."我在14个月残酷的分别以后来看您，不跟您谈话我是绝不会离开您的，我希望知道您做过的每一件事……我要知道一切！"于连充满热情地搂着她，那命令的语气控制住了她的心。

112. 于连把梯子从窗外轻轻地提上来，德·瑞那夫人急了，说："求求您，快走吧。否则我要叫我丈夫了。""怎么！您不爱我了？"他那从心里发出的声音，叫人听了很难保持冷静。

113. 她没有回答。他悲伤地哭了很长时间。他握着她的手，她想抽回来，然而在几个几乎可以说是痉挛性的动作以后，她让自己的手留在他的手里。屋子里黑极了，他们并排坐在夫人的床上。

114. 他们告别后的情形。原来，德·瑞那夫人开始每天都给于连写信，是西朗神父使她承认了一切，她把信交给了西朗。她选择几封写得比较慎重的信寄出了。他们这才知道，情书被人截取了。

115. 德·瑞那夫人和于连在不知不觉中，放弃了一本正经的语气。于连伸出胳膊搂住她的腰，这个动作充满危险，她试图推开他的胳膊，于连此时正讲到一个有趣的情况，吸引了她而使她忘记了这条胳膊。

116. 于连叙述着这14个月来无时无刻不在思念德·瑞那夫人，使她很感惭愧："天啊，我在14个月中却在力图把他忘掉！"她哭得更伤心了，于连见自己的话已取得效果，话题一转，告诉她去巴黎的事。

117. 她声音相当高地惊叫起来，声音被泪水堵住。于连不再犹豫，站起来，冷冰冰地补充说："是的，夫人，我要永远离开您了。愿您幸福，永别了！"他走向窗子，把窗户打开。

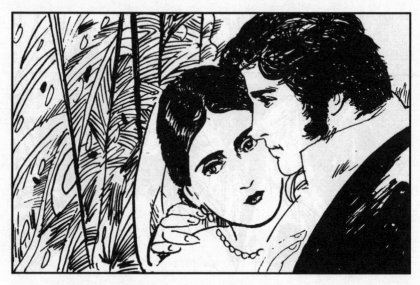

118. 德·瑞那夫人朝他奔来，投入了他的怀抱。

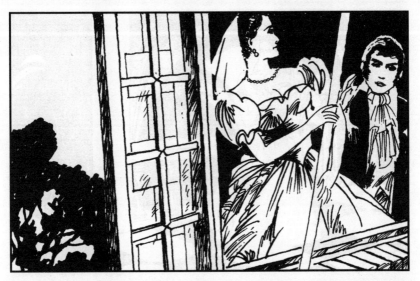

119. 黎明开始清楚地勾画出维立叶尔山上的冷杉的轮廓，他们商量决定让他白天躲在她的房中，到第二天夜里再走。可是梯子怎么办？德·瑞那夫人表现出从来没有过的力量，搬起梯子，准备运到楼顶去。

120. 她将梯子放在4楼的走廊里，爬上鸽舍。可是5分钟后，当她回到走廊里，梯子不见了！事情变得严重起来。德·瑞那夫人到处找遍，最后发现梯子在屋顶底下。是谁搬动的呢？

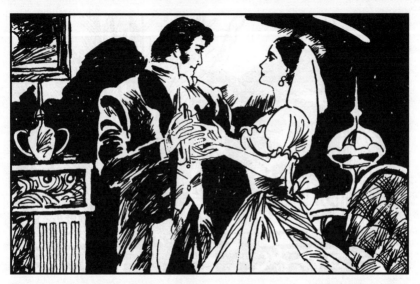

121. 回到房中，她把梯子的事讲给于连听，并决定让他藏到德尔维尔夫人的房中，因为这间房一直空锁着。于连请求她，把孩子们带到花园里的窗子下面来，他很想看看他们。

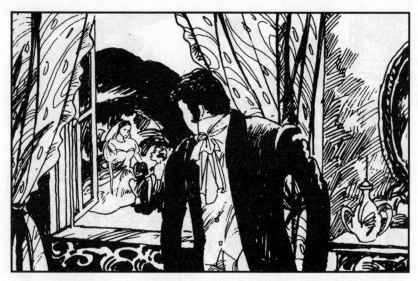

122. 德·瑞那夫人一直忙着，直到吃过中饭后，才设法把孩子们带到德尔维尔夫人房间的窗子底下。于连发现他们长大了许多。母亲与孩子们谈到于连，除了大孩子对家庭教师有着美好的回忆外，两个小的几乎已经把他忘了。

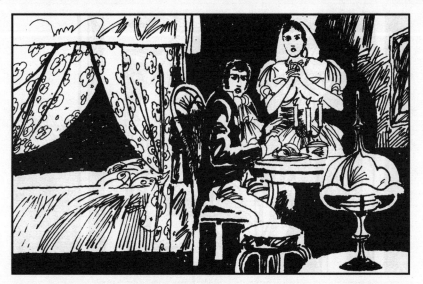

123. 夜晚来临，德·瑞那先生出门去了，夫人推说头痛，回到卧房，拿来一大堆食物让于连充饥。于连正津津有味地吃着，忽然，房门被人用力地摇动，同时传来德·瑞那先生的声音。

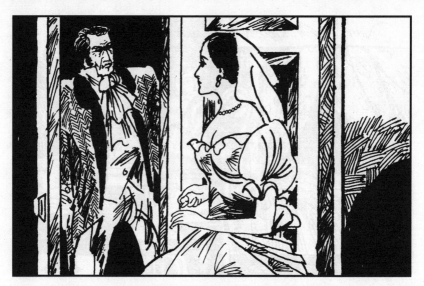

124. 于连忙钻到长沙发底下。她打开门，德·瑞那先生走进来，见状问道："怎么，您衣服还穿得整整齐齐的？吃晚饭，还把房门锁上？"说着，他一屁股坐在长沙发对面的椅子上。

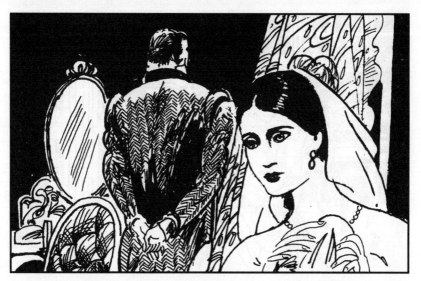

125. 她突然发现于连的帽子就放在不远的椅子上，便选择了一个适当的时机，开始脱衣，迅速走到丈夫背后，把连衫裙扔在那把有帽子的椅子上。

126. 德·瑞那终于走了。他们自由自在，说他们想说的，做他们想做的，毫无顾忌。大概到了凌晨两点钟，猛烈的敲门声传来，德·瑞那先生叫道："快开门，房子里有贼！"

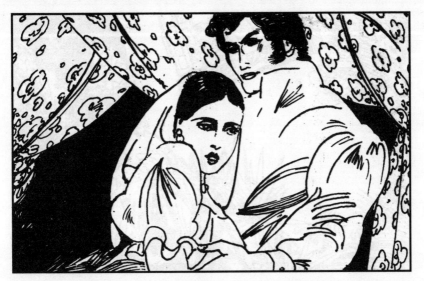

127. 德·瑞那夫人投入于连的怀抱，嚷道："他会把我们都杀死。我要死在你的怀抱里，这样比活着还幸福。"她根本不理发怒的丈夫，热情地吻着于连。

128. 于连已想好逃跑路线：从小房间的窗子跳到院子里，然后逃到花园；由德·瑞那夫人帮他把衣服扎成一包，扔入花园。他嘱咐她："什么也别承认，让他怀疑总比让他坚信不疑好。"

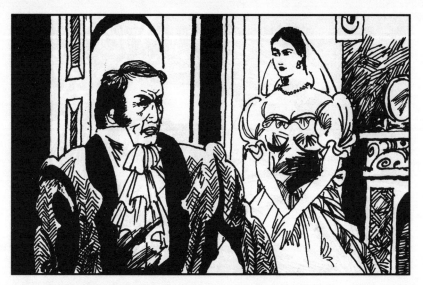

129．她直到把于连的衣服扔进花园以后，才给暴跳如雷的丈夫把门打开。他看了卧房，又看了小房，一句话没说就走了。

130．于连抱着衣服，朝杜河方向跑去，几条狗不声不响地随着他奔跑。"砰！"，枪响了，他听见子弹的嘘嘘声。

131. 紧接着又是一枪，击中了一条狗，它发出了嗷嗷的惨痛的叫声。

132. 于连从一层台地的墙上跳下去，甩掉了追捕他的人，来到了杜河岸边，这才松了一口气，开始穿他的衣服。

133. 一小时以后，他来到离维立叶尔一法里以外，通往日内瓦的大路上，朝着心目中的名利场，权利与阴谋的中心——巴黎，头也不回地走去。

134. 一到巴黎，他就去见彼拉神父。彼拉叮嘱道："侯爵是个任性的人，你要尽量少说多干。他有一儿一女，都十分高傲。你只是他们父亲的一个仆人，他们一定会轻视你，你要注意应付的方式。"

135. 于连的脸涨得通红："如果有人轻视我，我根本就不会理睬他。""你不懂，那种轻蔑是藏在极为礼貌的客套中，一个傻子根本觉察不到。如果你想成功，就得装个傻子。"

136．于连皱皱眉头道："神父，如果我现在就回神学院，您会认为我辜负了您的提拔吗？""那当然，神学院那帮家伙会用无数恶毒的攻击来欢迎你。"于连沉默了，他没有退路。

137. 彼拉又说道："侯爵夫人十分骄傲，她客厅中的大人先生们随随便便地议论王子皇孙，可我们这样的平民不能参与。这是他们的等级观念所不能容忍的。"

138．"我觉得我在巴黎待不长。"于连抑郁地说。"你的性格中有一种危险的东西。它如果不使你成功，就会把你毁了。如果你实在干不下去了，我会邀请你到我的教区做我的副手，我将把收入分给你一半。"

139. 他挥手制止于连感谢的表示，冷峻的神父动了感情："我应该报答你向我奉献的微薄积蓄！你的钱救了我的命！"

140. 泪水涌上了于连的眼睛，他多爱彼拉神父呵！他情不自禁地说："神父，我一生下来父亲就恨我。哥哥们打我，我是个不幸的孩子。可是，命运终于补偿了我，它让您把父爱赐给了我。"

141. 他们乘出租马车来到了爵府。"德·拉·木尔府第"几个金色的字雕刻在黑色的大理石上。于连惊羡着宽阔整洁的庭园和壮丽气派的建筑，有点手足无措。

142. 他们穿过许多沉闷华丽的客厅，它们富丽得让人迷惑。

143. 在一间光线阴暗的房间里，他们见到了侯爵本人。这是个瘦小的
老人，戴着金色的假发，有一对灵活的眼睛，他用令人愉快的谦恭，温
文尔雅地接待了于连，一点也不让人感觉拘谨。

144. 他把于连安排在一间美丽的可以眺望爵府大花园的阁楼里，派了专门的佣人服侍他。

145. 裁缝给他送来了新的礼服，侯爵亲自给他写了订购靴帽、衬衣的地址。彼拉嘱咐他道："出门别露穷酸相，巴黎人是欺生的。"

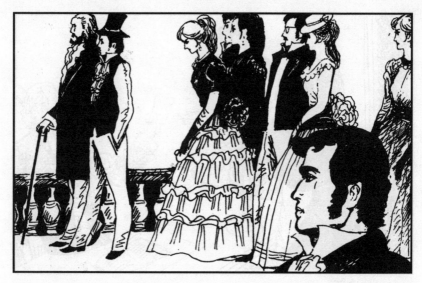

146. 于连以一种十足的气派到街上订购了靴帽和衬衣。他在街上转了一圈，观察巴黎人的行为举止，长了见识。

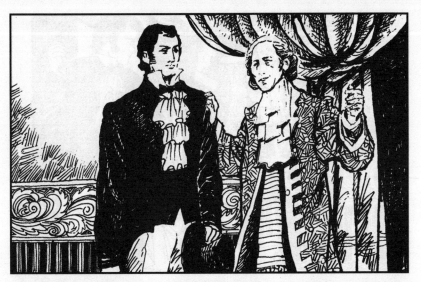

147．回来时，他换上了一副文雅尊贵的仪态，这使侯爵十分满意。侯爵听说他只买两件衬衣后说道："再去买两打。拿去，这是你头一季度的薪金。"

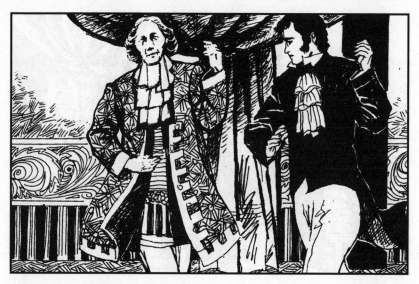

148. 下午，侯爵亲自教他跳舞。

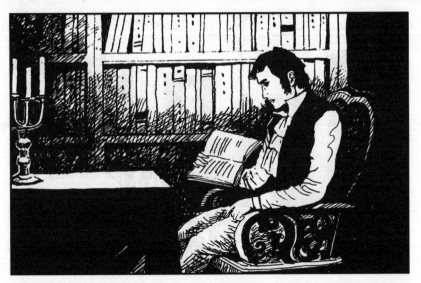

149. 他还可以自由使用藏书丰富的图书室。这儿的一切让他有点眼花缭乱，飘飘然的。他想："与侯爵相比，德·瑞那先生太小家子气啦。"

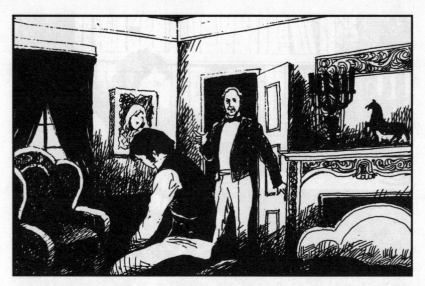

150. 晚上6点，侯爵派人来喊他去见侯爵夫人。当他看见于连穿着靴子时，皱紧了眉头说："我忘了告诉你，每天5点半钟时，你要穿戴整齐，换上袜子才可以去客厅，不可以穿靴子。"

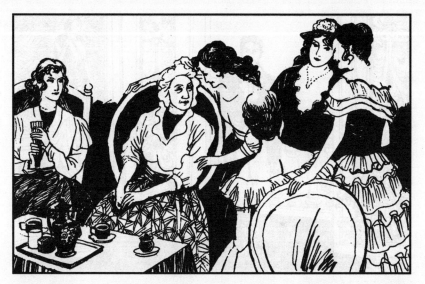

151. 身材高大，威严可畏的侯爵夫人仅仅斜瞅了于连一眼，于连觉得她十分傲慢。围坐在她身旁的有七八位贵妇，其中，花菲格元帅夫人顾盼的美目酷似德·瑞那夫人，这使于连怦然心动。

152. 大约6点半钟，一个身材颀长，面色苍白，有两撇小胡子的漂亮青年走进了这间豪华高雅的客厅。于连立刻猜到这就是侯爵的儿子罗伯尔伯爵。

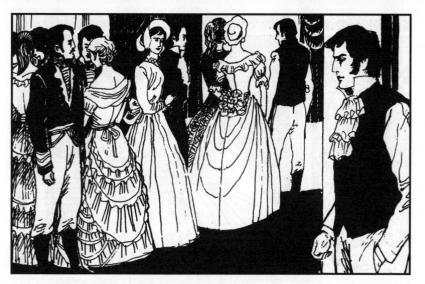

153. 于连注意地看了看他的双腿，生气地想："他怎么可以穿靴子带马刺，我就该穿袜子和便鞋？还是把我当仆人看呵！"

154. 大家坐下来，开始吃饭。这时，走进来一位金发碧眼，体态苗条的美人儿。

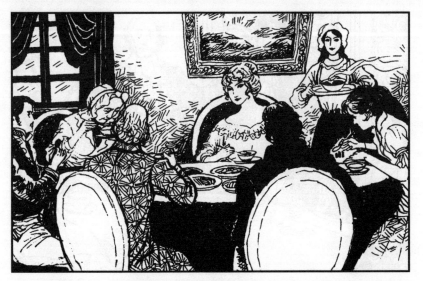

155. 她坐在了于连的对面。这位姗姗来迟的小姐就是侯爵的女儿玛特儿，总是遵守着大家都等她一个人的习惯。她美丽的眼睛闪耀着睿智的火花，带着一种厌倦的神色。

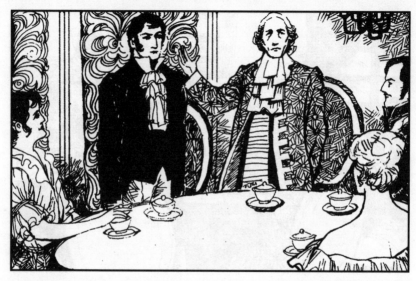

156. 于连讨厌小姐与侯爵夫人，觉得只有罗伯尔还比较可爱些。侯爵把于连介绍给餐桌上所有的人，并对儿子说："我要求你多多关照于连先生。我刚让他参加我的办事班子，并培养他成为一个人物。"

157. 在交谈中，客人们发现他是个很好的拉丁文学者和出色的人文学者。在文学历史方面，他有不可争辩的优势。当他说得起劲时，就忘记了这个富丽堂皇的客厅对他的压抑。

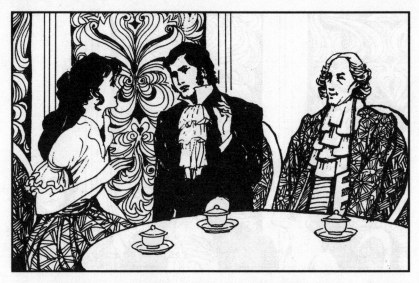

158. 他获得了客人们的称赞，侯爵也从昏昏欲睡中兴奋起来，他想："这个青年还真有点学问。"于连暗想："要了解贵族阶层，最合适的场所莫过于这样的客厅了。"

159. 客厅的华丽与谈话的平庸成为鲜明对比，于连看出宾主都已索然，不明白他们怎么还谈得下去。

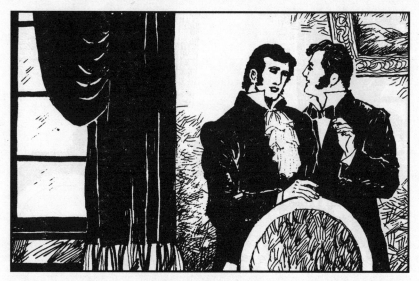

160．有一个客人揭开了其中的秘密，他告诉于连，不久前，侯爵夫人通过关系把一个常客升迁为省长。这件事鼓起了客人们的热情，他们走得更勤了，宁愿来这里忍受轻蔑和嘲讽。

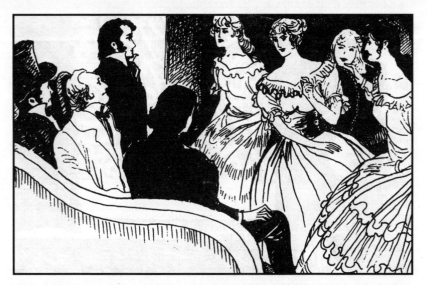

161. 客厅中以玛特儿为中心的是柯西乐侯爵、格吕伯爵、陆兹男爵等几位贵族青年和军官。他们都坐在玛特儿对面的蓝色大沙发上。玛特儿率领她的"部属"放肆地嘲讽客厅中那些阿谀逢迎的客人。

162. 对于他们开的玩笑，于连很少会心地笑，因为这全是侮辱人。他咬着嘴唇暗想："这些人爱嘲弄人的本性终于露出来了。"在他眼里，客厅中大半是聪明绝顶的坏蛋、阴谋家和政客。

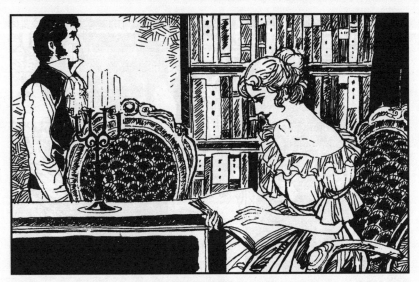

163. 玛特儿常趁父亲不在的时候偷看图书室的各种书籍。养尊处优的贵族生活使她不得不在小说中寻求刺激，她常常在图书室意外地遇上于连，她很气恼，觉得他妨碍了她秘密的享受。

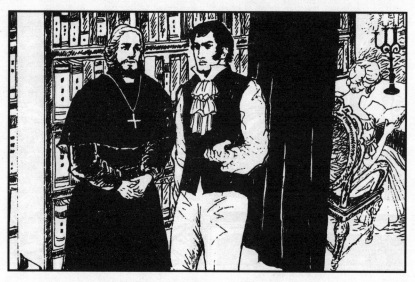

164. 这一天，彼拉与于连在图书室中商量侯爵的日常事务，于连抱怨说与侯爵夫人同桌吃饭简直是受罪。

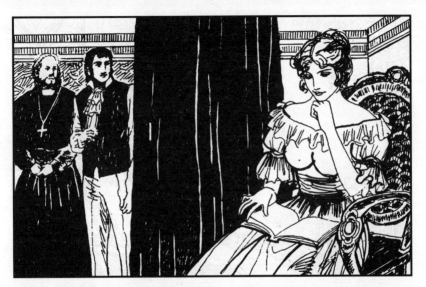

165. 一个响动使他们同时回过头来，是玛特儿在一旁静静地翻书。于连的话使她对他刮目相看："这不是一个生来下跪的人，他很骄傲。"

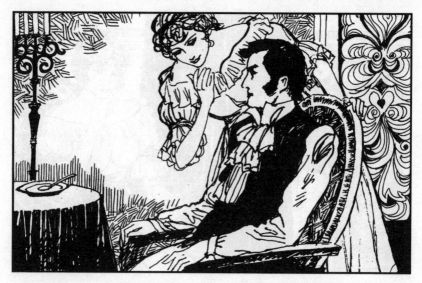

166. 晚饭时，他不敢看玛特儿小姐。小姐却主动与他说话，请求他留在客厅陪伴她。

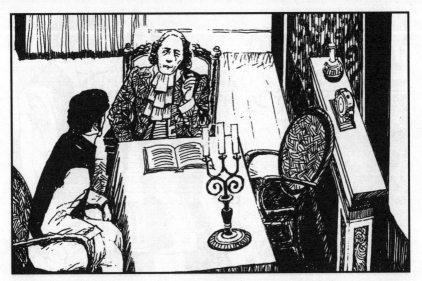

167. 日子过得飞快，几个月的试用期过去了，于连出色的工作使侯爵终于完全信任他。他受命管理侯爵两个省的田产和与福力列那场没完没了的官司，侯爵每天都交给他一些新的事务。

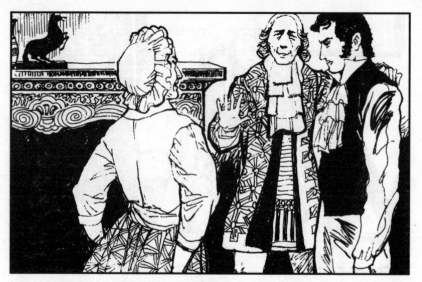

168．当侯爵夫人责难于连时，侯爵总是站在一边不满地说："虽然他在你的客厅里不怎么自如，但在我的办公室中却很称职，伤害对自己有用的人的自尊心是不明智的。"

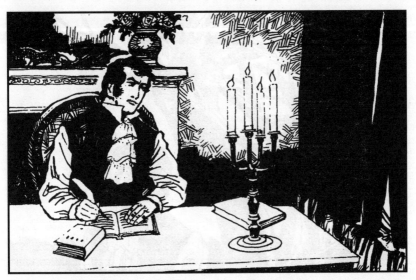

169．尽管待遇优厚，于连仍感到孤独。这家人外表的礼貌透露出骨子里的冷淡。外省人粗鲁，可有的是热情，而巴黎人冰冷的礼貌窒息了人的感情。

170. 他一到晚上就直想哭，巴黎的魔力消失了，他又陷入了压抑和厌倦之中。他对人很冷淡，尤其对冒犯他的人很不客气。

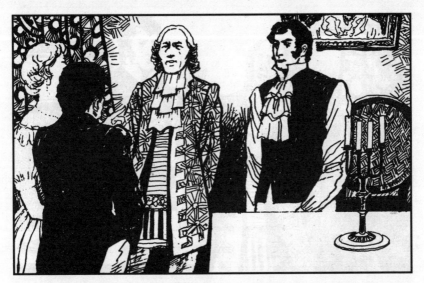

171. 由于他出众的仪表和优雅的风度，外面风传他是侯爵的朋友的私生子，出身高贵。侯爵闻言乐不可支："好家伙，真有长进！"他打趣地问于连道："你真是我朋友的私生子吗？"

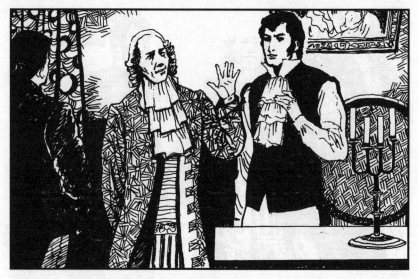

172. 于连羞红着脸想抗议，侯爵摇摇手说："你干脆不用否认，你要常去剧院看歌剧，顺便结交一些上层人物，以便日后正式和他们打交道。"

173. 侯爵与于连说话已经很亲切随便了，因为这6周以来，他的风湿病发作在家静养，他的妻子、女儿去了他的岳母那儿，儿子也不常来看他，他的社交圈子缩小到只剩下于连这个秘书了。

174. 他发现于连很有头脑，而且读报时能选择他感兴趣的内容。于连给侯爵读历史著作时可以直接从拉丁文译出，侯爵听得津津有味。

175. 一天，侯爵忽然亲切地送给于连一套蓝色礼服说："你晚上穿着它来陪伴我，我就把你当成我的朋友萧伦公爵的私生子好吗？"于连虽然怀疑他戏弄自己，但还是照办了。

176. 果然，当天晚上于连穿着蓝色礼服去见侯爵时，侯爵用真正的礼貌朋友般地待他，不谈任何工作，消除了主仆间的隔膜，无话不谈，表面上似乎是平等的了。

177. 早上，他穿上黑衣，拿着公文去请示侯爵，他们又恢复了主仆关系。于连以蓝衣朋友和黑衣秘书的双重身份与侯爵相处，这使侯爵觉得很有趣。

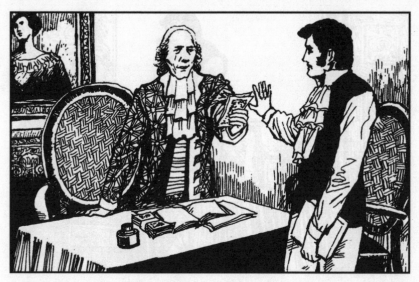

178. 在一天上午，侯爵将于连多留了两个小时，把刚赚到的钱送几张给他。他征得木尔侯爵的允许后说："请俯允我拒绝这份礼物。它不应该赠送给穿黑礼服的人。"

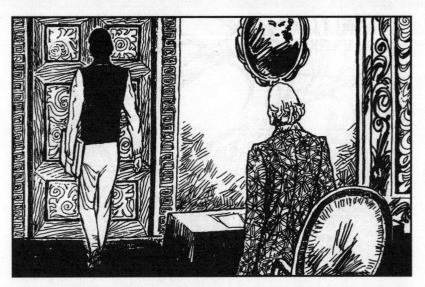

179. 于连说罢，毕恭毕敬地给侯爵行了个礼，看都不看一眼就走了。侯爵高兴地想："谁要小看于连，那人就是笨蛋。他的行为多么高贵，我何不假戏真做使他成为真正的贵族？"

180. 当天晚上，他把这事告诉了彼拉，然后说："我要向您承认一件事，于连是我朋友的私生子，你不用为他保密。"侯爵玩笑开大了，会产生什么后果？请看下集。